John Sloane's
COUNTRY SEASONS
2023 Planner

© John Sloane

Andrews McMeel
PUBLISHING®

D1326850

2023

January

S	M	T	W	T	F	S
1	2	3	4	5	6	7
8	9	10	11	12	13	14
15	16	17	18	19	20	21
22	23	24	25	26	27	28
29	30	31				

February

S	M	T	W	T	F	S
			1	2	3	4
5	6	7	8	9	10	11
12	13	14	15	16	17	18
19	20	21	22	23	24	25
26	27	28				

March

S	M	T	W	T	F	S
			1	2	3	4
5	6	7	8	9	10	11
12	13	14	15	16	17	18
19	20	21	22	23	24	25
26	27	28	29	30	31	

April

S	M	T	W	T	F	S
						1
2	3	4	5	6	7	8
9	10	11	12	13	14	15
16	17	18	19	20	21	22
23	24	25	26	27	28	29
30						

May

S	M	T	W	T	F	S
	1	2	3	4	5	6
7	8	9	10	11	12	13
14	15	16	17	18	19	20
21	22	23	24	25	26	27
28	29	30	31			

June

S	M	T	W	T	F	S
				1	2	3
4	5	6	7	8	9	10
11	12	13	14	15	16	17
18	19	20	21	22	23	24
25	26	27	28	29	30	

July

S	M	T	W	T	F	S
						1
2	3	4	5	6	7	8
9	10	11	12	13	14	15
16	17	18	19	20	21	22
23	24	25	26	27	28	29
30	31					

August

S	M	T	W	T	F	S
		1	2	3	4	5
6	7	8	9	10	11	12
13	14	15	16	17	18	19
20	21	22	23	24	25	26
27	28	29	30	31		

September

S	M	T	W	T	F	S
					1	2
3	4	5	6	7	8	9
10	11	12	13	14	15	16
17	18	19	20	21	22	23
24	25	26	27	28	29	30

October

S	M	T	W	T	F	S
1	2	3	4	5	6	7
8	9	10	11	12	13	14
15	16	17	18	19	20	21
22	23	24	25	26	27	28
29	30	31				

November

S	M	T	W	T	F	S
			1	2	3	4
5	6	7	8	9	10	11
12	13	14	15	16	17	18
19	20	21	22	23	24	25
26	27	28	29	30		

December

S	M	T	W	T	F	S
					1	2
3	4	5	6	7	8	9
10	11	12	13	14	15	16
17	18	19	20	21	22	23
24	25	26	27	28	29	30
31						

January 2023

Sunday	Monday	Tuesday	Wednesday
New Year's Day Kwanzaa ends (USA) **1**	New Year's Day (observed) (NZ, Australia, UK) **2**	Bank Holiday (UK—Scotland) **3**	**4**
8	**9**	**10**	**11**
☽ Last Quarter **15**	Martin Luther King Jr. Day (USA) **16**	**17**	**18**
Lunar New Year (Year of the Rabbit) **22**	**23**	**24**	**25**
29	**30**	**31**	

Thursday	Friday	Saturday
	○ Full Moon	
5	6	7
12	13	14
		● New Moon
19	20	21
Australia Day		◐ First Quarter
26	27	28

December 2022

S	M	T	W	T	F	S
				1	2	3
4	5	6	7	8	9	10
11	12	13	14	15	16	17
18	19	20	21	22	23	24
25	26	27	28	29	30	31

February 2023

S	M	T	W	T	F	S
			1	2	3	4
5	6	7	8	9	10	11
12	13	14	15	16	17	18
19	20	21	22	23	24	25
26	27	28				

Notes

February 2023

Sunday	Monday	Tuesday	Wednesday
			1
○ Full Moon 5	Waitangi Day (NZ) 6	7	8
12	◑ Last Quarter 13	St. Valentine's Day 14	15
19	● New Moon Presidents' Day (USA) 20	21	Ash Wednesday 22
26	◐ First Quarter 27	28	

Thursday	Friday	Saturday
2	3	4
9	10	11
16	17	18
23	24	25

January 2023

S	M	T	W	T	F	S
1	2	3	4	5	6	7
8	9	10	11	12	13	14
15	16	17	18	19	20	21
22	23	24	25	26	27	28
29	30	31				

March 2023

S	M	T	W	T	F	S
			1	2	3	4
5	6	7	8	9	10	11
12	13	14	15	16	17	18
19	20	21	22	23	24	25
26	27	28	29	30	31	

Notes

March 2023

Sunday	Monday	Tuesday	Wednesday
			St. David's Day (UK) **1**
5	Purim (begins at sundown) Labour Day (Australia—WA) **6**	○ Full Moon **7**	International Women's Day **8**
Daylight Saving Time begins (USA, Canada) **12**	Eight Hours Day (Australia—TAS) Labour Day (Australia—VIC) Commonwealth Day (Australia, Canada, NZ, UK) **13**	**14**	◑ Last Quarter **15**
Mothering Sunday (Ireland, UK) **19**	Vernal Equinox **20**	● New Moon **21**	Ramadan **22**
26	**27**	**28**	◑ First Quarter **29**

Thursday	Friday	Saturday
2	3	4
9	10	11
16	St. Patrick's Day 17	18
23	24	25
30	31	

February 2023

S	M	T	W	T	F	S
			1	2	3	4
5	6	7	8	9	10	11
12	13	14	15	16	17	18
19	20	21	22	23	24	25
26	27	28				

April 2023

S	M	T	W	T	F	S
						1
2	3	4	5	6	7	8
9	10	11	12	13	14	15
16	17	18	19	20	21	22
23	24	25	26	27	28	29
30						

Notes

..

..

..

..

..

..

..

..

..

..

..

..

..

..

..

..

..

April 2023

Sunday	Monday	Tuesday	Wednesday
Palm Sunday 2	3	4	Passover (begins at sundown) 5
Easter (Western) 9	Easter Monday (Australia, Canada, Ireland, NZ, UK—except Scotland) 10	11	12
Easter (Orthodox) 16	Yom HaShoah (begins at sundown) 17	18	19
St. George's Day (UK) 23 30	24	Anzac Day (NZ, Australia) 25	26

Thursday	Friday	Saturday
		1
○ Full Moon 6	Good Friday (Western) 7	8
◑ Last Quarter Passover ends 13	Holy Friday (Orthodox) 14	15
● New Moon 20	Eid al-Fitr 21	Earth Day 22
◐ First Quarter 27	28	29

March 2023

S	M	T	W	T	F	S
			1	2	3	4
5	6	7	8	9	10	11
12	13	14	15	16	17	18
19	20	21	22	23	24	25
26	27	28	29	30	31	

May 2023

S	M	T	W	T	F	S
	1	2	3	4	5	6
7	8	9	10	11	12	13
14	15	16	17	18	19	20
21	22	23	24	25	26	27
28	29	30	31			

Notes

May 2023

Sunday	Monday	Tuesday	Wednesday
	May Day (Australia—NT) Labour Day (Australia—QLD) Early May Bank Holiday (Ireland, UK) **1**	**2**	**3**
7	**8**	**9**	**10**
Mother's Day (USA, Australia, Canada, NZ) **14**	**15**	**16**	**17**
21	Victoria Day (Canada) **22**	**23**	**24**
28	Memorial Day (USA) Bank Holiday (UK) **29**	**30**	**31**

Thursday	Friday	Saturday
4	○ Full Moon **5**	**6**
11	◑ Last Quarter **12**	**13**
18	● New Moon **19**	Armed Forces Day (USA) **20**
25	**26**	◐ First Quarter **27**

April 2023

S	M	T	W	T	F	S
						1
2	3	4	5	6	7	8
9	10	11	12	13	14	15
16	17	18	19	20	21	22
23	24	25	26	27	28	29
30						

June 2023

S	M	T	W	T	F	S
				1	2	3
4	5	6	7	8	9	10
11	12	13	14	15	16	17
18	19	20	21	22	23	24
25	26	27	28	29	30	

Notes

June 2023

Sunday	Monday	Tuesday	Wednesday
○ Full Moon **4**	Queen's Birthday (NZ) Bank Holiday (Ireland) **5**	**6**	**7**
11	Queen's Birthday (Australia—except QLD, WA) **12**	**13**	Flag Day (USA) **14**
● New Moon Father's Day (USA, Canada, Ireland, UK) **18**	Juneteenth (USA) **19**	**20**	Summer Solstice National Indigenous Peoples Day (Canada) **21**
25	◑ First Quarter **26**	**27**	Eid al-Adha **28**

Thursday	Friday	Saturday
1	2	3
8	9	◑ Last Quarter 10
15	16	17
22	23	24
29	30	

May 2023

S	M	T	W	T	F	S
	1	2	3	4	5	6
7	8	9	10	11	12	13
14	15	16	17	18	19	20
21	22	23	24	25	26	27
28	29	30	31			

July 2023

S	M	T	W	T	F	S
						1
2	3	4	5	6	7	8
9	10	11	12	13	14	15
16	17	18	19	20	21	22
23	24	25	26	27	28	29
30	31					

Notes

July 2023

Sunday	Monday	Tuesday	Wednesday
2	○ Full Moon 3	Independence Day (USA) 4	5
9	◑ Last Quarter 10	11	12
16	● New Moon 17	18	19
23	24	◐ First Quarter 25	26
30	31		

Thursday	Friday	Saturday
		Canada Day 1
6	7	8
13	14	15
20	21	22
27	28	29

June 2023

S	M	T	W	T	F	S
				1	2	3
4	5	6	7	8	9	10
11	12	13	14	15	16	17
18	19	20	21	22	23	24
25	26	27	28	29	30	

August 2023

S	M	T	W	T	F	S
		1	2	3	4	5
6	7	8	9	10	11	12
13	14	15	16	17	18	19
20	21	22	23	24	25	26
27	28	29	30	31		

Notes

August 2023

Sunday	Monday	Tuesday	Wednesday
		○ Full Moon 1	2
6	Bank Holiday (Ireland, UK—Scotland, Australia—NSW) Picnic Day (Australia—NT) 7	◑ Last Quarter 8	9
13	14	15	● New Moon 16
20	21	22	23
27	Bank Holiday (UK—except Scotland) 28	29	30

Thursday	Friday	Saturday
3	4	5
10	11	12
17	18	19
◑ First Quarter 24	25	26
○ Full Moon 31		

Notes

September 2023

Sunday	Monday	Tuesday	Wednesday
Father's Day (Australia, NZ) 3	Labor Day (USA, Canada) 4	 5	◑ Last Quarter 6
 10	 11	 12	 13
Rosh Hashanah ends 17	 18	 19	 20
Yom Kippur (begins at sundown) 24	Queen's Birthday (Australia—WA) 25	 26	 27

Thursday	Friday	Saturday
	1	2
7	8	9
14	● New Moon Rosh Hashanah (begins at sundown) 15	16
U.N. International Day of Peace 21	◑ First Quarter 22	Autumnal Equinox 23
28	○ Full Moon 29	30

August 2023

S	M	T	W	T	F	S
		1	2	3	4	5
6	7	8	9	10	11	12
13	14	15	16	17	18	19
20	21	22	23	24	25	26
27	28	29	30	31		

October 2023

S	M	T	W	T	F	S
1	2	3	4	5	6	7
8	9	10	11	12	13	14
15	16	17	18	19	20	21
22	23	24	25	26	27	28
29	30	31				

Notes

October 2023

Sunday	Monday	Tuesday	Wednesday
	Labour Day (Australia—ACT, SA, NSW) Queen's Birthday (Australia—QLD)		
1	**2**	**3**	**4**
	Columbus Day (USA) Indigenous Peoples' Day (USA) Thanksgiving (Canada)		
8	**9**	**10**	**11**
15	**16**	**17**	**18**
◑ First Quarter	Labour Day (NZ)	United Nations Day	
22	**23**	**24**	**25**
	Bank Holiday (Ireland)	Halloween	
29	**30**	**31**	

Thursday	Friday	Saturday
5	◑ Last Quarter 6	7
12	13	● New Moon 14
19	20	21
26	27	○ Full Moon 28

September 2023

S	M	T	W	T	F	S
					1	2
3	4	5	6	7	8	9
10	11	12	13	14	15	16
17	18	19	20	21	22	23
24	25	26	27	28	29	30

November 2023

S	M	T	W	T	F	S
			1	2	3	4
5	6	7	8	9	10	11
12	13	14	15	16	17	18
19	20	21	22	23	24	25
26	27	28	29	30		

Notes

November 2023

Sunday	Monday	Tuesday	Wednesday
			1
☽ Last Quarter Daylight Saving Time ends (USA, Canada) **5**	**6**	Election Day (USA) **7**	**8**
Diwali Remembrance Sunday (UK, Ireland) **12**	● New Moon **13**	**14**	**15**
19	◑ First Quarter **20**	**21**	**22**
26	○ Full Moon **27**	**28**	**29**

Thursday	Friday	Saturday
2	3	4
9	10	Veterans Day (USA) Remembrance Day (Canada, UK, Ireland, Australia) 11
16	17	18
Thanksgiving (USA) 23	24	25
St. Andrew's Day (UK) 30		

October 2023

S	M	T	W	T	F	S
1	2	3	4	5	6	7
8	9	10	11	12	13	14
15	16	17	18	19	20	21
22	23	24	25	26	27	28
29	30	31				

December 2023

S	M	T	W	T	F	S
					1	2
3	4	5	6	7	8	9
10	11	12	13	14	15	16
17	18	19	20	21	22	23
24	25	26	27	28	29	30
31						

Notes

..
..
..
..
..
..
..
..
..
..
..
..
..
..

December 2023

Sunday	Monday	Tuesday	Wednesday
		◐ Last Quarter	
3	4	5	6
Human Rights Day		● New Moon	
10	11	12	13
		◑ First Quarter	
17	18	19	20
Christmas Eve 24 31	Christmas Day 25	Kwanzaa begins (USA) Boxing Day (Canada, NZ, UK, Australia—except SA) St. Stephen's Day (Ireland) Proclamation Day (Australia—SA) 26	○ Full Moon 27

Thursday	Friday	Saturday
	1	2
Hanukkah (begins at sundown) 7	8	9
	Hanukkah ends 15	16
14		
21	Winter Solstice 22	23
28	29	30

Notes

..

..

..

..

..

..

..

..

..

..

..

..

..

..

..

..

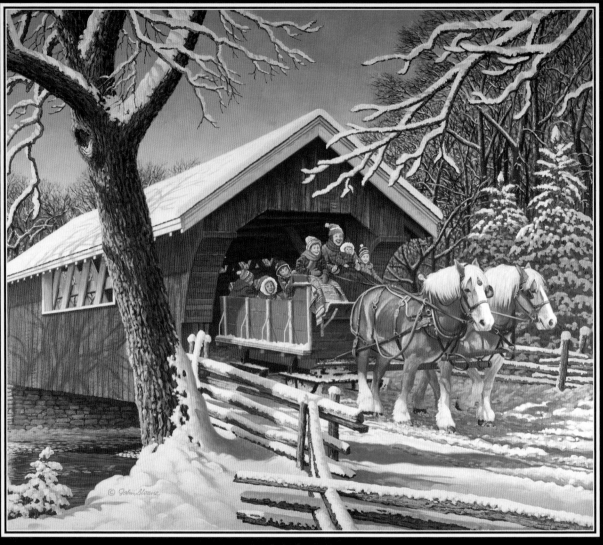

Sleigh Ride

Notes

	December 2022								January 2023						
	S	M	T	W	T	F	S		S	M	T	W	T	F	S
					1	2	3		1	2	3	4	5	6	7
	4	5	6	7	8	9	10		8	9	10	11	12	13	14
	11	12	13	14	15	16	17		15	16	17	18	19	20	21
	18	19	20	21	22	23	24		22	23	24	25	26	27	28
	25	26	27	28	29	30	31		29	30	31				

Dec '22-Jan '23

	Monday **26**
Kwanzaa begins (USA) Hanukkah ends Christmas Day (observed) (Australia—NT, SA, WA) Boxing Day (Canada, NZ, UK, Australia—except NT, SA, WA) St. Stephen's Day (Ireland)	

	Tuesday **27**
Christmas Day (observed) (NZ, UK, Australia—except NT, SA, WA) Boxing Day (observed) (Australia—NT, WA) Proclamation Day (observed) (Australia—SA)	

	Wednesday **28**

	Thursday **29**

	Friday **30**
◑ First Quarter	

	Saturday **31**

	Sunday **1**
New Year's Day Kwanzaa ends (USA)	

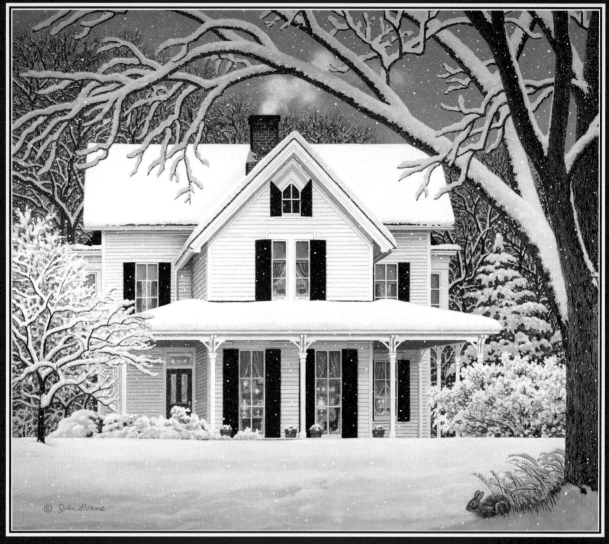

≍ Warm and Cozy ≍

Notes

January 2023

S	M	T	W	T	F	S
1	2	3	4	5	6	7
8	9	10	11	12	13	14
15	16	17	18	19	20	21
22	23	24	25	26	27	28
29	30	31				

January 2023

New Year's Day (observed) (NZ, Australia, UK)

Monday
2

Bank Holiday (UK—Scotland)

Tuesday
3

Wednesday
4

Thursday
5

○ Full Moon

Friday
6

Saturday
7

Sunday
8

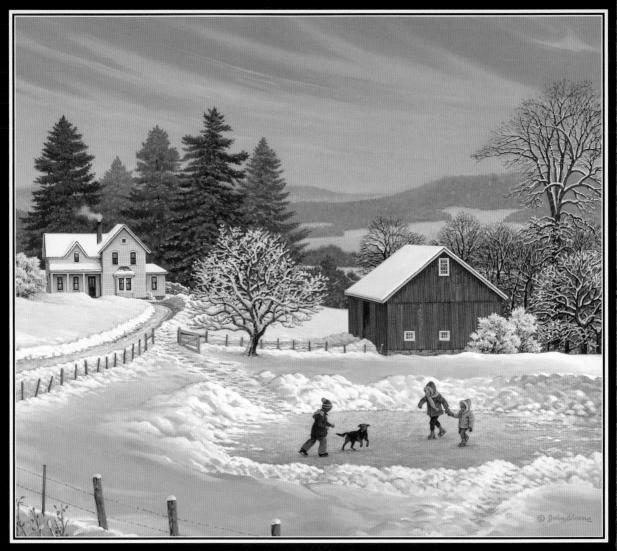

Party of Four

Notes

January 2023

S	M	T	W	T	F	S
1	2	3	4	5	6	7
8	9	10	11	12	13	14
15	16	17	18	19	20	21
22	23	24	25	26	27	28
29	30	31				

January 2023

	Monday **9**
	Tuesday **10**
	Wednesday **11**
	Thursday **12**
	Friday **13**
	Saturday **14**
◑ Last Quarter	Sunday **15**

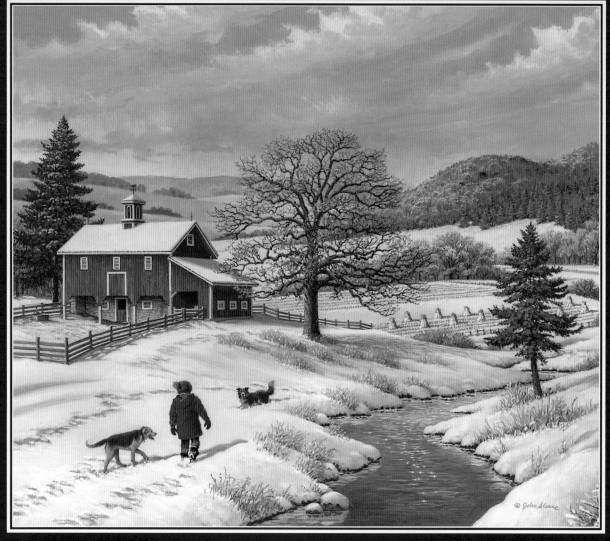

⊰⊱ Morning Walk ⊰⊱

Notes

January 2023

	Monday **16**
Martin Luther King Jr. Day (USA)	

	Tuesday **17**

	Wednesday **18**

	Thursday **19**

	Friday **20**

● New Moon	Saturday **21**

Lunar New Year (Year of the Rabbit)	Sunday **22**

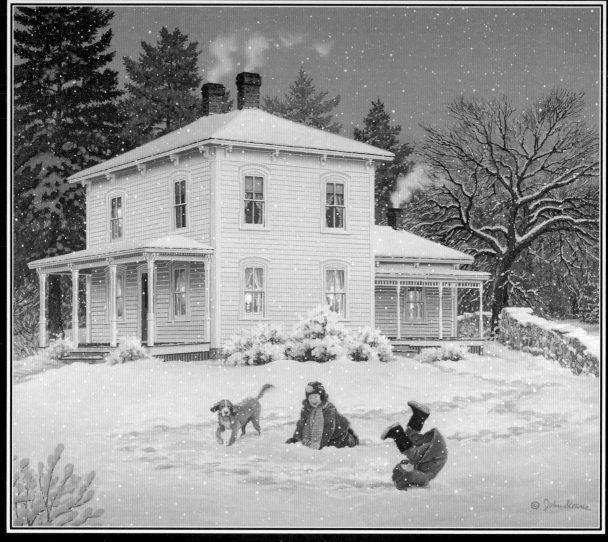

Softly Falling

Notes

January 2023

S	M	T	W	T	F	S	
	1	2	3	4	5	6	7
8	9	10	11	12	13	14	
15	16	17	18	19	20	21	
22	23	24	25	26	27	28	
29	30	31					

January 2023

Monday
23

Tuesday
24

Wednesday
25

Australia Day

Thursday
26

Friday
27

◑ First Quarter

Saturday
28

Sunday
29

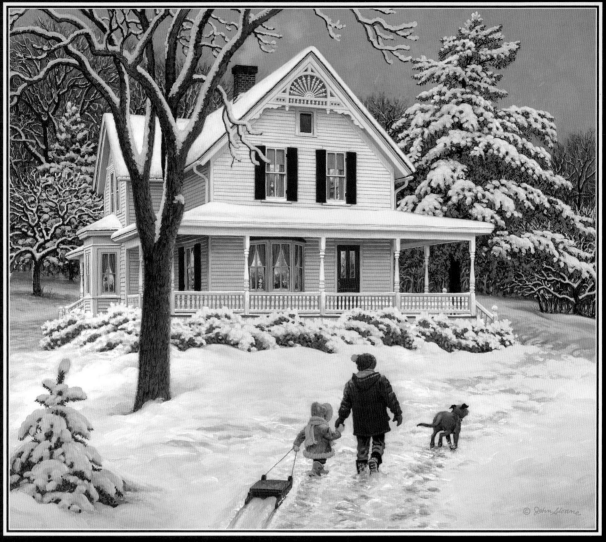

⊱⊰ Home from the Hill ⊱⊰

Notes

January 2023							February 2023						
S	M	T	W	T	F	S	S	M	T	W	T	F	S
1	2	3	4	5	6	7				1	2	3	4
8	9	10	11	12	13	14	5	6	7	8	9	10	11
15	16	17	18	19	20	21	12	13	14	15	16	17	18
22	23	24	25	26	27	28	19	20	21	22	23	24	25
29	30	31					26	27	28				

Jan-Feb 2023

Monday
30

Tuesday
31

Wednesday
1

Thursday
2

Friday
3

Saturday
4

○ Full Moon

Sunday
5

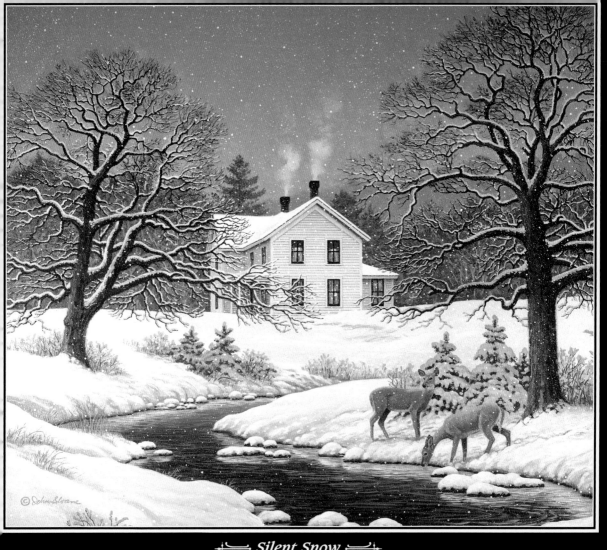

Silent Snow

Notes

February 2023

S	M	T	W	T	F	S
			1	2	3	4
5	6	7	8	9	10	11
12	13	14	15	16	17	18
19	20	21	22	23	24	25
26	27	28				

February 2023

Waitangi Day (NZ)

Monday
6

Tuesday
7

Wednesday
8

Thursday
9

Friday
10

Saturday
11

Sunday
12

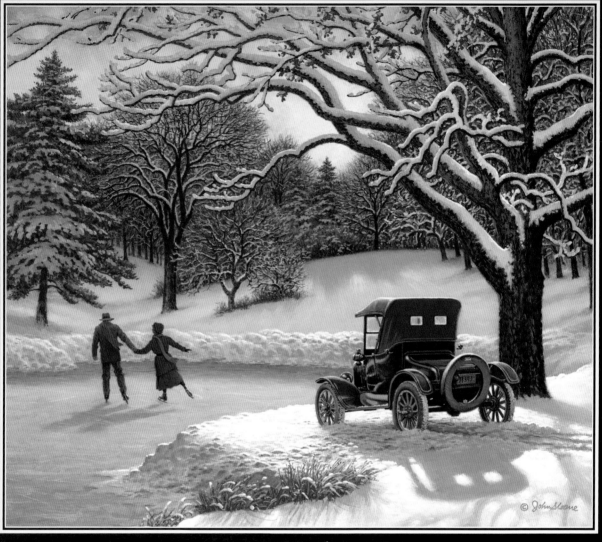

⫸═ A Date to Skate ═⫷

Notes

February 2023

S	M	T	W	T	F	S
			1	2	3	4
5	6	7	8	9	10	11
12	13	14	15	16	17	18
19	20	21	22	23	24	25
26	27	28				

February 2023

☾ Last Quarter	**Monday** **13**
St. Valentine's Day	**Tuesday** **14**
	Wednesday **15**
	Thursday **16**
	Friday **17**
	Saturday **18**
	Sunday **19**

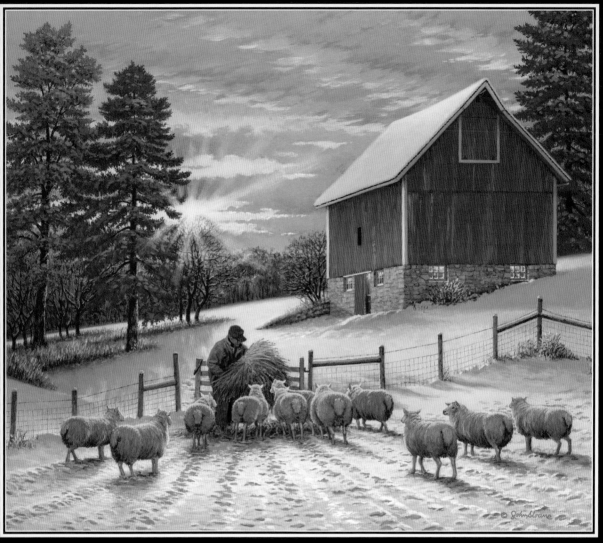

From Sun to Sun

Notes

February 2023

S	M	T	W	T	F	S
			1	2	3	4
5	6	7	8	9	10	11
12	13	14	15	16	17	18
19	20	21	22	23	24	25
26	27	28				

February 2023

● New Moon
Presidents' Day (USA)

Monday
20

Tuesday
21

Ash Wednesday

Wednesday
22

Thursday
23

Friday
24

Saturday
25

Sunday
26

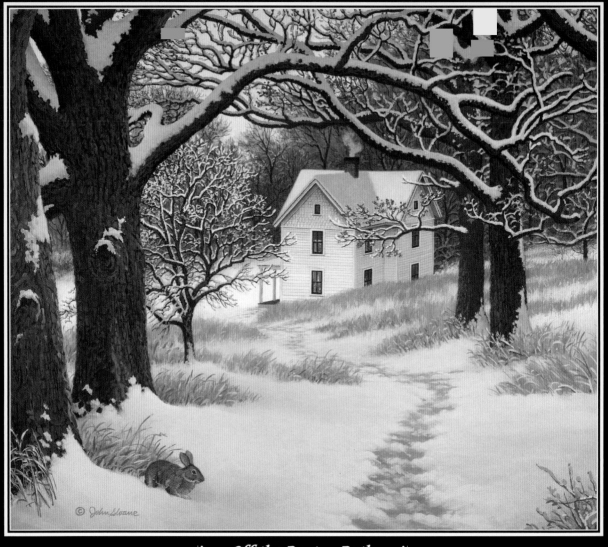

Off the Beaten Path

© John Sloane

Notes

	February 2023								March 2023				
S	M	T	W	T	F	S	S	M	T	W	T	F	S
			1	2	3	4				1	2	3	4
5	6	7	8	9	10	11	5	6	7	8	9	10	11
12	13	14	15	16	17	18	12	13	14	15	16	17	18
19	20	21	22	23	24	25	19	20	21	22	23	24	25
26	27	28					26	27	28	29	30	31	

Feb-Mar 2023

◑ First Quarter

Monday
27

Tuesday
28

St. David's Day (UK)

Wednesday
1

Thursday
2

Friday
3

Saturday
4

Sunday
5

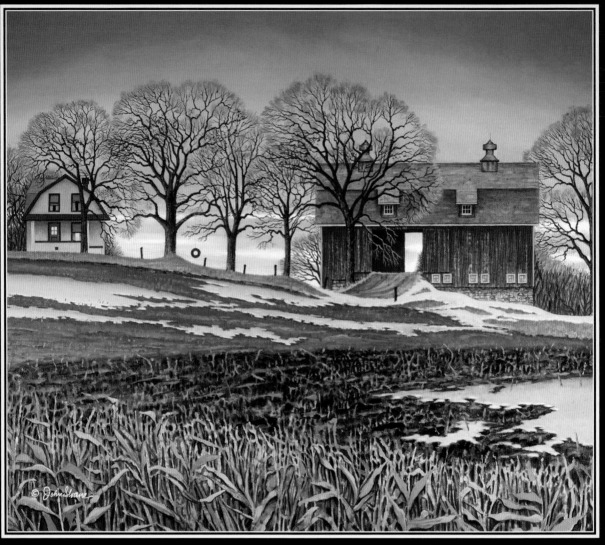

+≈ *Day's End* ≈+

Notes

March 2023

S	M	T	W	T	F	S
			1	2	3	4
5	6	7	8	9	10	11
12	13	14	15	16	17	18
19	20	21	22	23	24	25
26	27	28	29	30	31	

March 2023

Purim (begins at sundown)
Labour Day (Australia—WA)

Monday
6

○ Full Moon

Tuesday
7

International Women's Day

Wednesday
8

Thursday
9

Friday
10

Saturday
11

Daylight Saving Time begins (USA, Canada)

Sunday
12

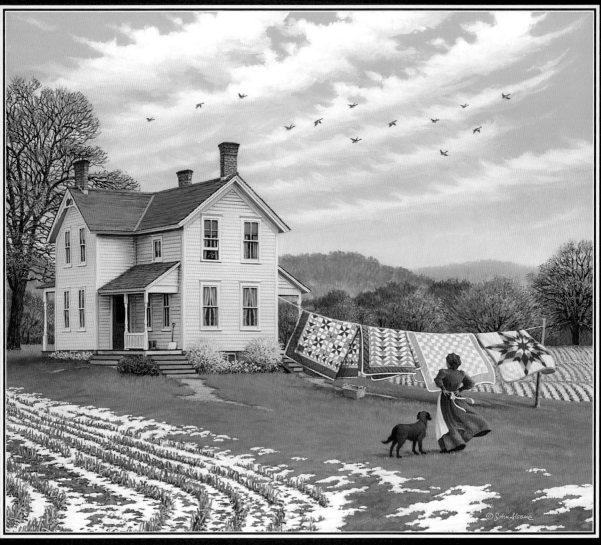

Catching the Breeze

Notes

..

March 2023

S	M	T	W	T	F	S
			1	2	3	4
5	6	7	8	9	10	11
12	13	14	15	16	17	18
19	20	21	22	23	24	25
26	27	28	29	30	31	

March 2023

Eight Hours Day (Australia—TAS)
Labour Day (Australia—VIC)
Commonwealth Day (Australia, Canada, NZ, UK)

Monday
13

Tuesday
14

◑ Last Quarter

Wednesday
15

Thursday
16

St. Patrick's Day

Friday
17

Saturday
18

Mothering Sunday (Ireland, UK)

Sunday
19

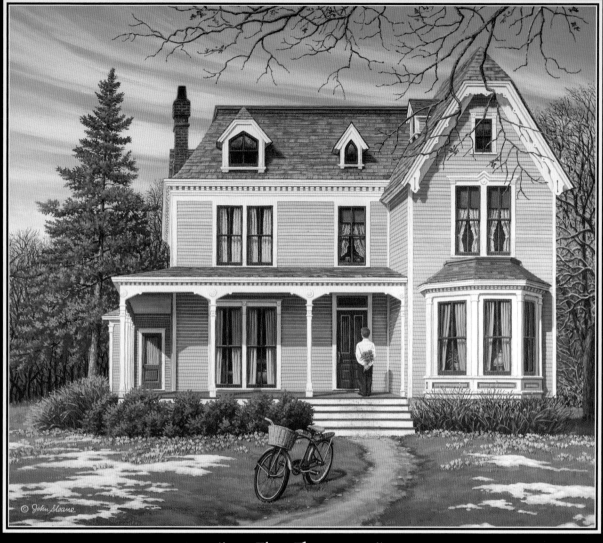

First Flowers

Notes

March 2023

S	M	T	W	T	F	S
			1	2	3	4
5	6	7	8	9	10	11
12	13	14	15	16	17	18
19	20	21	22	23	24	25
26	27	28	29	30	31	

March 2023

Vernal Equinox	**Monday** **20**
● New Moon	**Tuesday** **21**
Ramadan	**Wednesday** **22**
	Thursday **23**
	Friday **24**
	Saturday **25**
	Sunday **26**

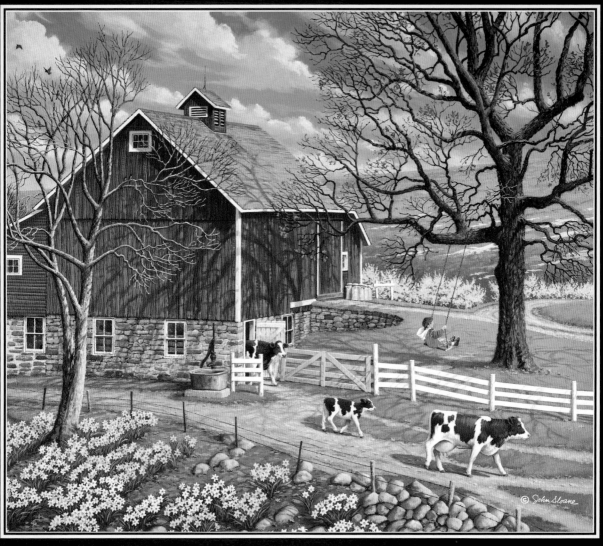

First Day Out

Notes

	March 2023						April 2023						
S	**M**	**T**	**W**	**T**	**F**	**S**	**S**	**M**	**T**	**W**	**T**	**F**	**S**

March 2023

S	M	T	W	T	F	S
			1	2	3	4
5	6	7	8	9	10	11
12	13	14	15	16	17	18
19	20	21	22	23	24	25
26	27	28	29	30	31	

April 2023

S	M	T	W	T	F	S
						1
2	3	4	5	6	7	8
9	10	11	12	13	14	15
16	17	18	19	20	21	22
23	24	25	26	27	28	29
30						

Mar-Apr 2023

Monday
27

Tuesday
28

◑ First Quarter

Wednesday
29

Thursday
30

Friday
31

Saturday
1

Palm Sunday

Sunday
2

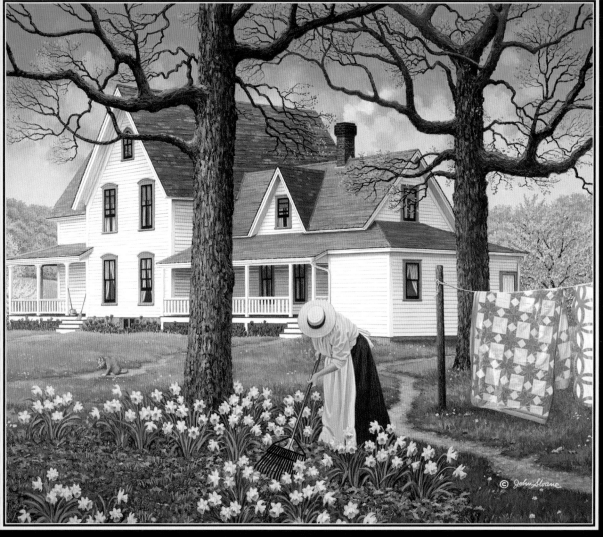

Spring Cleaning

Notes

...

...

...

...

...

...

			April 2023			
S	M	T	W	T	F	S
						1
2	3	4	5	6	7	8
9	10	11	12	13	14	15
16	17	18	19	20	21	22
23	24	25	26	27	28	29
30						

April 2023

	Monday **3**
	Tuesday **4**
Passover (begins at sundown)	**Wednesday** **5**
○ Full Moon	**Thursday** **6**
Good Friday (Western)	**Friday** **7**
	Saturday **8**
Easter (Western)	**Sunday** **9**

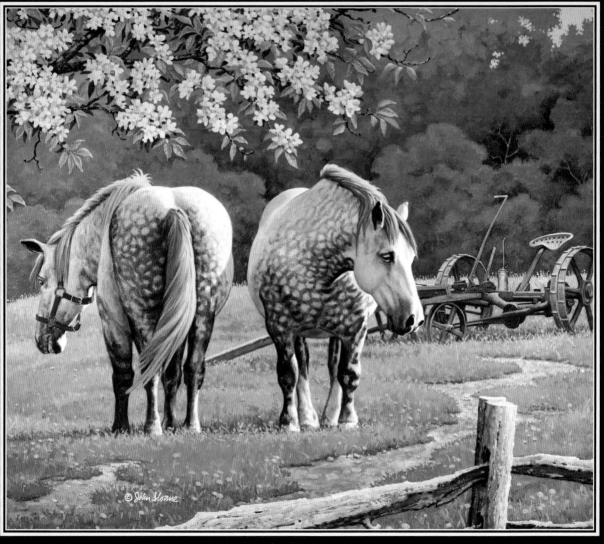

— Partners —

Notes

April 2023

S	M	T	W	T	F	S
						1
2	3	4	5	6	7	8
9	10	11	12	13	14	15
16	17	18	19	20	21	22
23	24	25	26	27	28	29
30						

April 2023

Easter Monday (Australia, Canada, Ireland, NZ, UK—except Scotland)

Monday

10

Tuesday

11

Wednesday

12

◑ Last Quarter
Passover ends

Thursday

13

Holy Friday (Orthodox)

Friday

14

Saturday

15

Easter (Orthodox)

Sunday

16

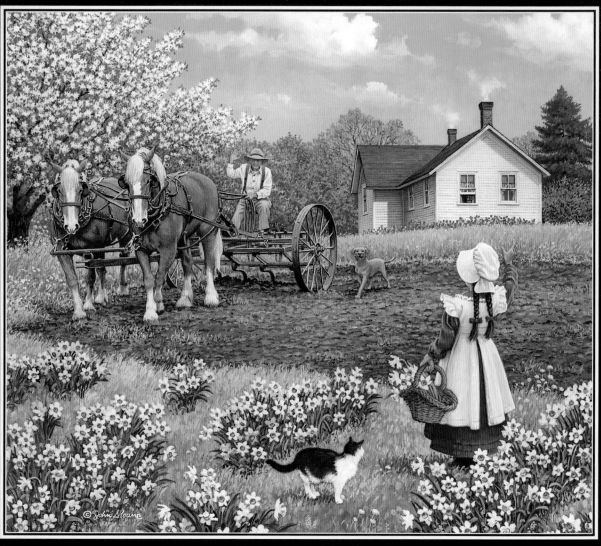

Swinging 'Round

Notes

..

..

..

..

April 2023

S	M	T	W	T	F	S
						1
2	3	4	5	6	7	8
9	10	11	12	13	14	15
16	17	18	19	20	21	22
23	24	25	26	27	28	29
30						

April 2023

Yom HaShoah (begins at sundown)	**Monday** **17**
	Tuesday **18**
	Wednesday **19**
● New Moon	**Thursday** **20**
Eid al-Fitr	**Friday** **21**
Earth Day	**Saturday** **22**
St. George's Day (UK)	**Sunday** **23**

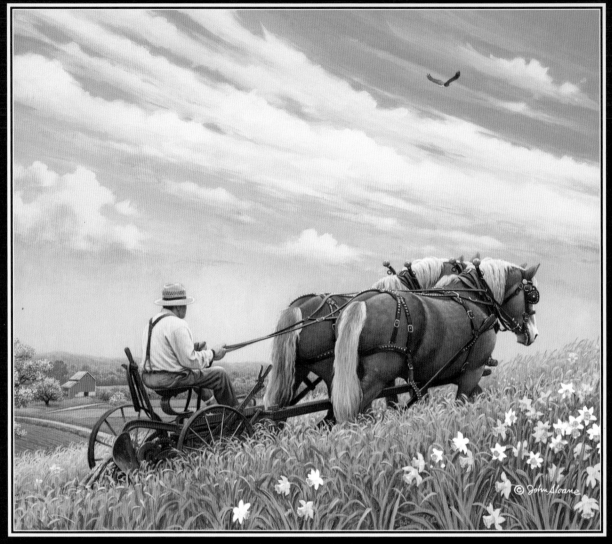

Sky's the Limit

Notes

April 2023

S	M	T	W	T	F	S
						1
2	3	4	5	6	7	8
9	10	11	12	13	14	15
16	17	18	19	20	21	22
23	24	25	26	27	28	29
30						

April 2023

Monday
24

Anzac Day (NZ, Australia)

Tuesday
25

Wednesday
26

◑ First Quarter

Thursday
27

Friday
28

Saturday
29

Sunday
30

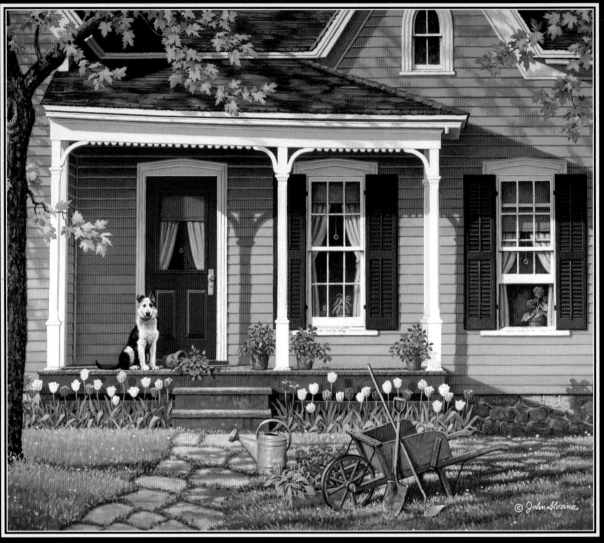

Sittin' Pretty

Notes

May 2023

S	M	T	W	T	F	S
	1	2	3	4	5	6
7	8	9	10	11	12	13
14	15	16	17	18	19	20
21	22	23	24	25	26	27
28	29	30	31			

May 2023

May Day (Australia—NT)
Labour Day (Australia—QLD)
Early May Bank Holiday (Ireland, UK)

Monday
1

Tuesday
2

Wednesday
3

Thursday
4

○ Full Moon

Friday
5

Saturday
6

Sunday
7

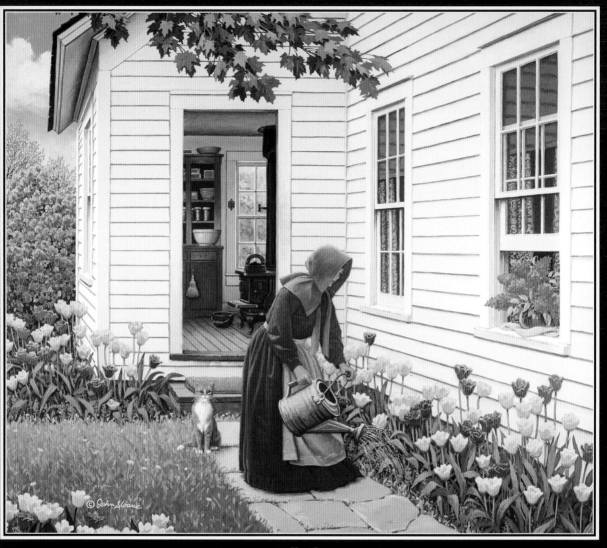

⊱≓ In Full Bloom ≓⊰

Notes

May 2023

S	M	T	W	T	F	S
	1	2	3	4	5	6
7	8	9	10	11	12	13
14	15	16	17	18	19	20
21	22	23	24	25	26	27
28	29	30	31			

May 2023

	Monday **8**
	Tuesday **9**
	Wednesday **10**
	Thursday **11**
☾ Last Quarter	Friday **12**
	Saturday **13**
Mother's Day (USA, Australia, Canada, NZ)	Sunday **14**

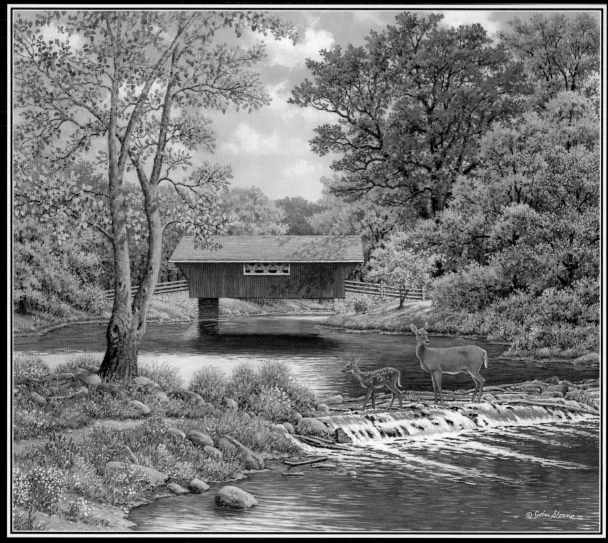

Deer Crossing

Notes

May 2023

S	M	T	W	T	F	S
	1	2	3	4	5	6
7	8	9	10	11	12	13
14	15	16	17	18	19	20
21	22	23	24	25	26	27
28	29	30	31			

May 2023

Monday
15

Tuesday
16

Wednesday
17

Thursday
18

● New Moon

Friday
19

Armed Forces Day (USA)

Saturday
20

Sunday
21

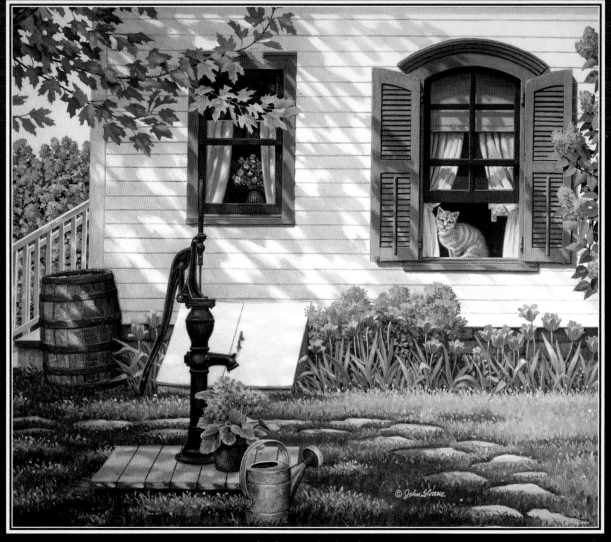

≒⊱ Sunlight and Shadow ⊰≓

Notes

May 2023

S	M	T	W	T	F	S
	1	2	3	4	5	6
7	8	9	10	11	12	13
14	15	16	17	18	19	20
21	22	23	24	25	26	27
28	29	30	31			

May 2023

Victoria Day (Canada)

Monday
22

Tuesday
23

Wednesday
24

Thursday
25

Friday
26

☽ First Quarter

Saturday
27

Sunday
28

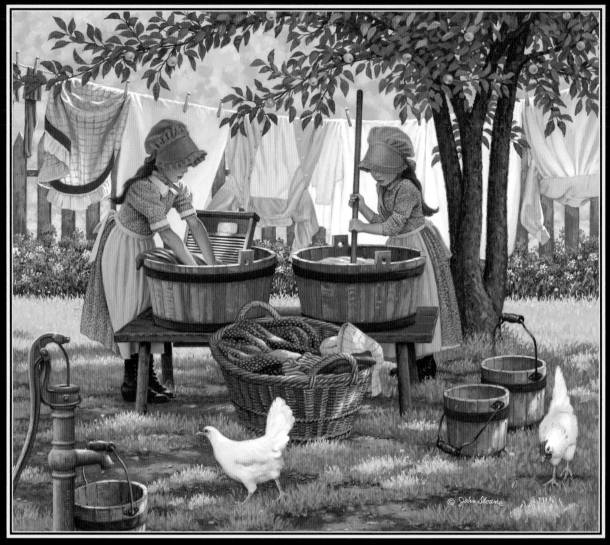

⊰═ Little Helpers ═⊱

Notes

	May 2023							June 2023					
S	**M**	**T**	**W**	**T**	**F**	**S**	**S**	**M**	**T**	**W**	**T**	**F**	**S**
	1	2	3	4	5	6					1	2	3
7	8	9	10	11	12	13	4	5	6	7	8	9	10
14	15	16	17	18	19	20	11	12	13	14	15	16	17
21	22	23	24	25	26	27	18	19	20	21	22	23	24
28	29	30	31				25	26	27	28	29	30	

May-June 2023

Memorial Day (USA)
Bank Holiday (UK)

Monday
29

Tuesday
30

Wednesday
31

Thursday
1

Friday
2

Saturday
3

○ Full Moon

Sunday
4

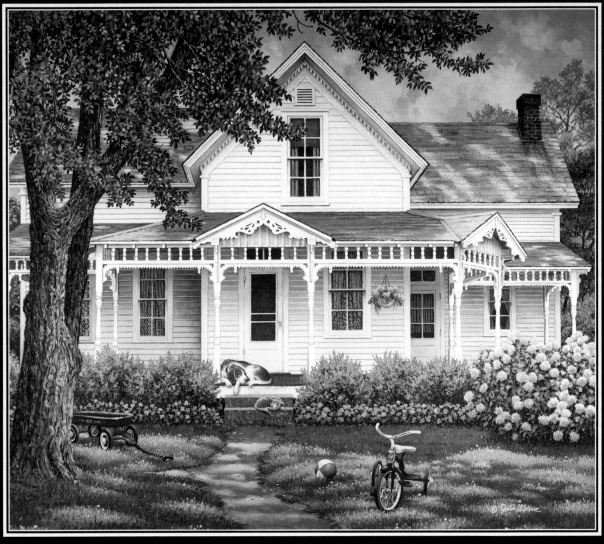

Naptime

Notes

June 2023

S	M	T	W	T	F	S
				1	2	3
4	5	6	7	8	9	10
11	12	13	14	15	16	17
18	19	20	21	22	23	24
25	26	27	28	29	30	

June 2023

Queen's Birthday (NZ)
Bank Holiday (Ireland)

Monday
5

Tuesday
6

Wednesday
7

Thursday
8

Friday
9

☾ Last Quarter

Saturday
10

Sunday
11

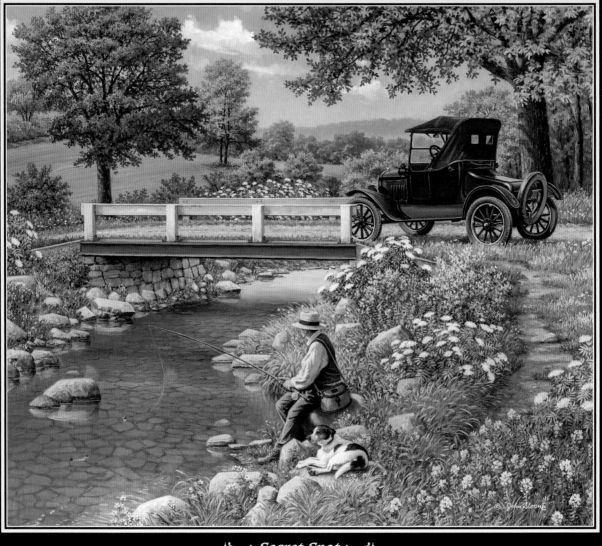

Secret Spot

Notes

June 2023

S	M	T	W	T	F	S
				1	2	3
4	5	6	7	8	9	10
11	12	13	14	15	16	17
18	19	20	21	22	23	24
25	26	27	28	29	30	

June 2023

Queen's Birthday (Australia—except QLD, WA)

Monday
12

Tuesday
13

Flag Day (USA)

Wednesday
14

Thursday
15

Friday
16

Saturday
17

● New Moon
Father's Day (USA, Canada, Ireland, UK)

Sunday
18

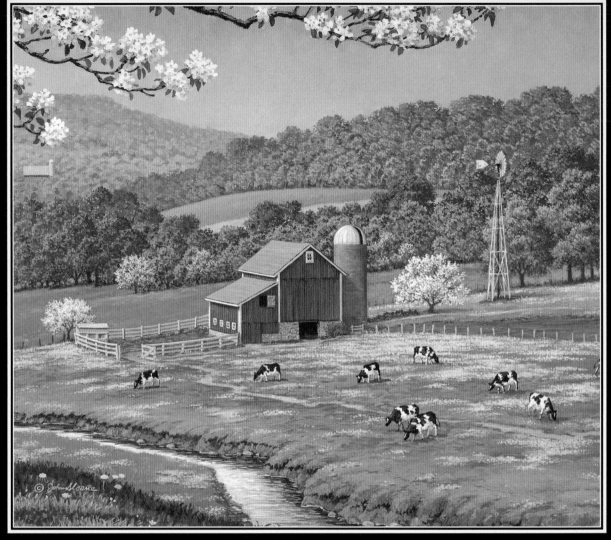

On Top of the World

Notes

			June 2023			
S	M	T	W	T	F	S
				1	2	3
4	5	6	7	8	9	10
11	12	13	14	15	16	17
18	19	20	21	22	23	24
25	26	27	28	29	30	

June 2023

Juneteenth (USA)

Monday
19

Tuesday
20

Summer Solstice
National Indigenous Peoples Day (Canada)

Wednesday
21

Thursday
22

Friday
23

Saturday
24

Sunday
25

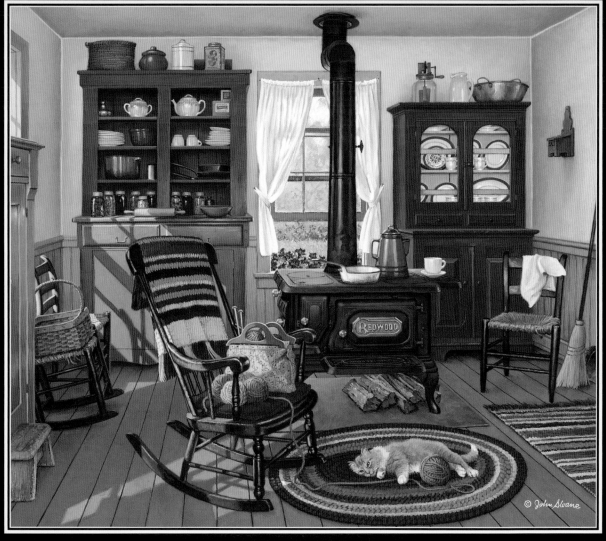

Cat Nap

Notes

June 2023

S	M	T	W	T	F	S
				1	2	3
4	5	6	7	8	9	10
11	12	13	14	15	16	17
18	19	20	21	22	23	24
25	26	27	28	29	30	

July 2023

S	M	T	W	T	F	S
						1
2	3	4	5	6	7	8
9	10	11	12	13	14	15
16	17	18	19	20	21	22
23	24	25	26	27	28	29
30	31					

June-July 2023

First Quarter

Monday
26

Tuesday
27

Eid al-Adha

Wednesday
28

Thursday
29

Friday
30

Canada Day

Saturday
1

Sunday
2

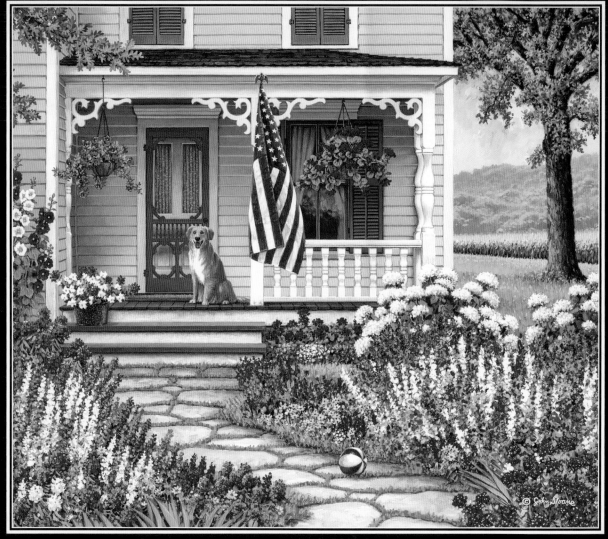

Red White and Blue

Notes

July 2023

S	M	T	W	T	F	S
						1
2	3	4	5	6	7	8
9	10	11	12	13	14	15
16	17	18	19	20	21	22
23	24	25	26	27	28	29
30	31					

July 2023

○ Full Moon	**Monday** **3**
Independence Day (USA)	**Tuesday** **4**
	Wednesday **5**
	Thursday **6**
	Friday **7**
	Saturday **8**
	Sunday **9**

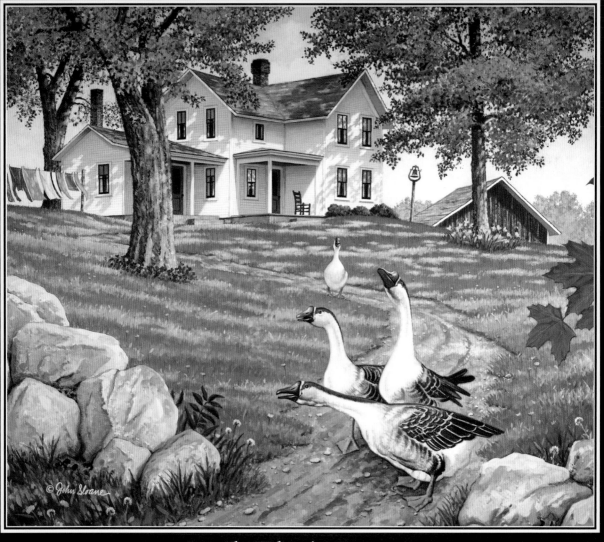

The Welcoming Party

Notes

July 2023

S	M	T	W	T	F	S
						1
2	3	4	5	6	7	8
9	10	11	12	13	14	15
16	17	18	19	20	21	22
23	24	25	26	27	28	29
30	31					

July 2023

◑ Last Quarter

Monday
10

Tuesday
11

Wednesday
12

Thursday
13

Friday
14

Saturday
15

Sunday
16

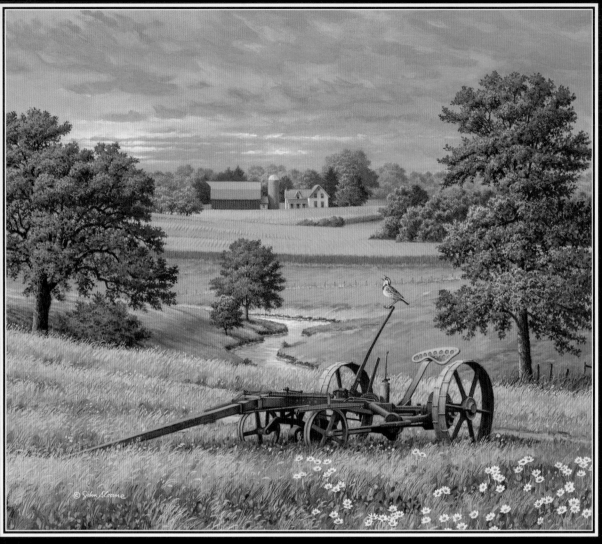

Top of the Morning

Notes

July 2023

● New Moon

Monday
17

Tuesday
18

Wednesday
19

Thursday
20

Friday
21

Saturday
22

Sunday
23

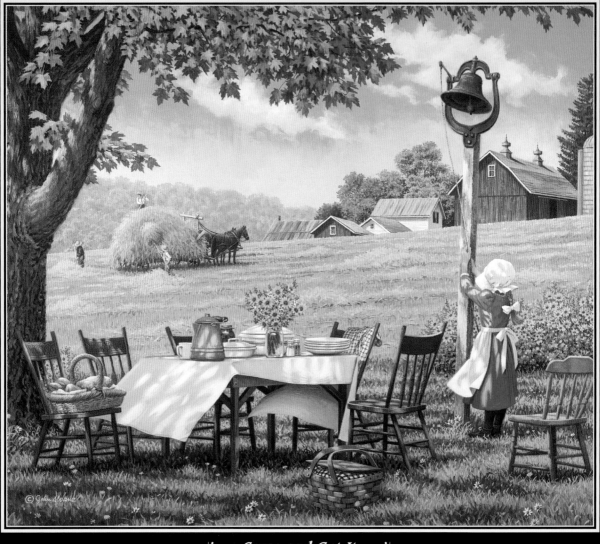

⊰⟞═ Come and Get It ═⟝⊱

Notes

..

..

..

..

..

..

..

July 2023

S	M	T	W	T	F	S
						1
2	3	4	5	6	7	8
9	10	11	12	13	14	15
16	17	18	19	20	21	22
23	24	25	26	27	28	29
30	31					

July 2023

Monday
24

First Quarter

Tuesday
25

Wednesday
26

Thursday
27

Friday
28

Saturday
29

Sunday
30

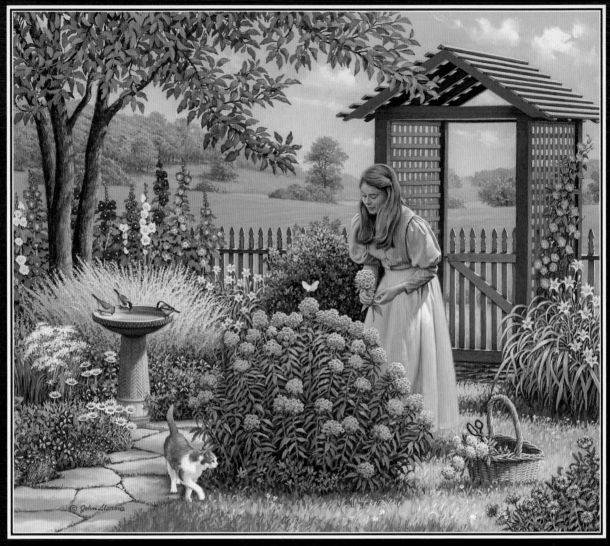

Garden of Delights

Notes

July 2023							August 2023						
S	**M**	**T**	**W**	**T**	**F**	**S**	**S**	**M**	**T**	**W**	**T**	**F**	**S**
						1			1	2	3	4	5
2	3	4	5	6	7	8	6	7	8	9	10	11	12
9	10	11	12	13	14	15	13	14	15	16	17	18	19
16	17	18	19	20	21	22	20	21	22	23	24	25	26
23	24	25	26	27	28	29	27	28	29	30	31		
30	31												

July-Aug 2023

Monday
31

○ Full Moon

Tuesday
1

Wednesday
2

Thursday
3

Friday
4

Saturday
5

Sunday
6

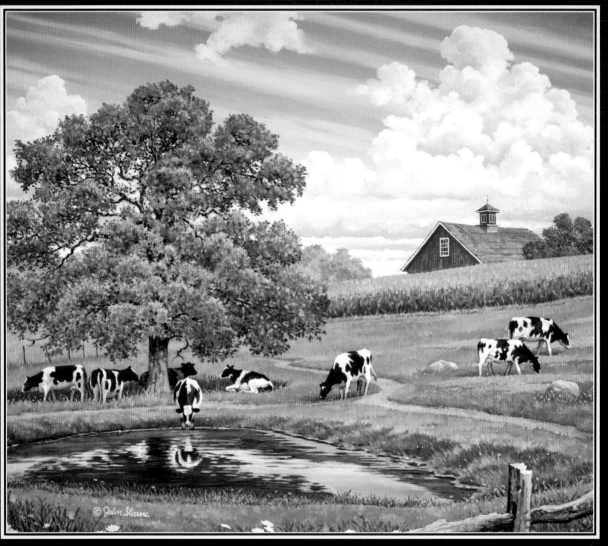

Passing Time

Notes

			August 2023			
S	M	T	W	T	F	S
		1	2	3	4	5
6	7	8	9	10	11	12
13	14	15	16	17	18	19
20	21	22	23	24	25	26
27	28	29	30	31		

August 2023

Bank Holiday (Ireland, UK—Scotland, Australia—NSW)
Picnic Day (Australia—NT)

Monday
7

◑ Last Quarter

Tuesday
8

Wednesday
9

Thursday
10

Friday
11

Saturday
12

Sunday
13

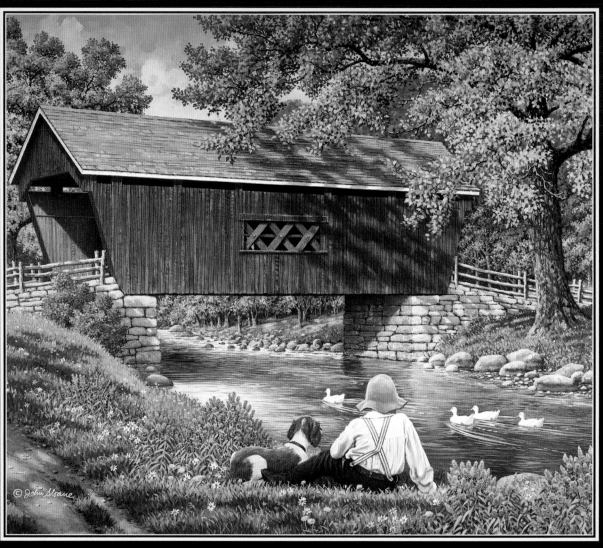

© John Sloane

Reflections

Notes

August 2023

S	M	T	W	T	F	S
		1	2	3	4	5
6	7	8	9	10	11	12
13	14	15	16	17	18	19
20	21	22	23	24	25	26
27	28	29	30	31		

August 2023

	Monday **14**
	Tuesday **15**
● New Moon	**Wednesday** **16**
	Thursday **17**
	Friday **18**
	Saturday **19**
	Sunday **20**

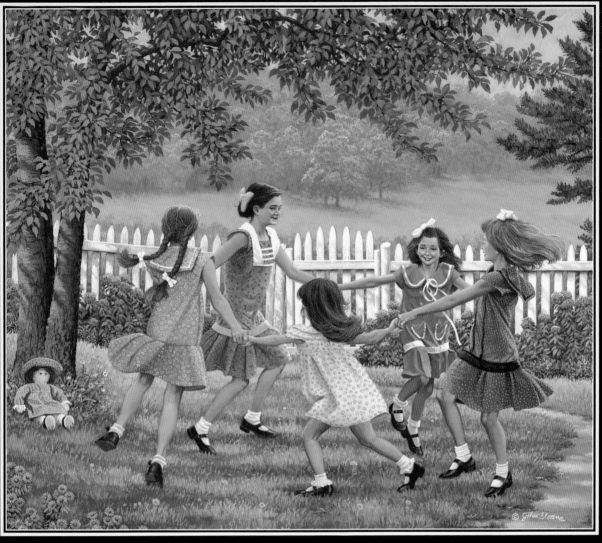

❖══ Ring Around the Rosie ══❖

Notes

August 2023

S	M	T	W	T	F	S
		1	2	3	4	5
6	7	8	9	10	11	12
13	14	15	16	17	18	19
20	21	22	23	24	25	26
27	28	29	30	31		

August 2023

Monday
21

Tuesday
22

Wednesday
23

◗ First Quarter

Thursday
24

Friday
25

Saturday
26

Sunday
27

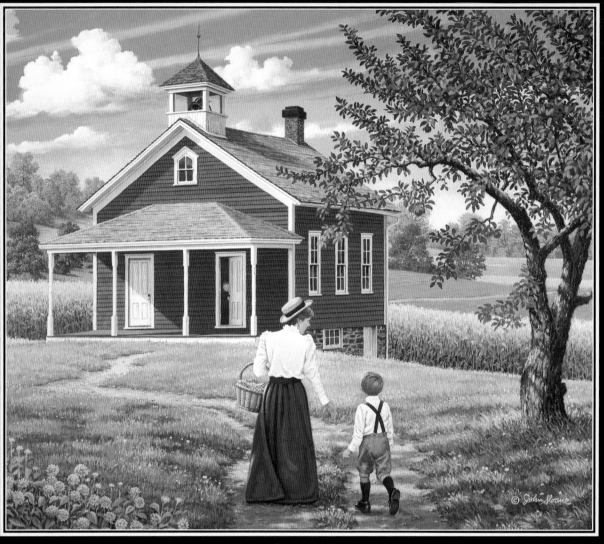

First Day

Notes

August 2023						
S	M	T	W	T	F	S
		1	2	3	4	5
6	7	8	9	10	11	12
13	14	15	16	17	18	19
20	21	22	23	24	25	26
27	28	29	30	31		

September 2023						
S	M	T	W	T	F	S
					1	2
3	4	5	6	7	8	9
10	11	12	13	14	15	16
17	18	19	20	21	22	23
24	25	26	27	28	29	30

Aug-Sept 2023

Bank Holiday (UK—except Scotland)	**Monday** **28**
	Tuesday **29**
	Wednesday **30**
○ Full Moon	**Thursday** **31**
	Friday **1**
	Saturday **2**
Father's Day (Australia, NZ)	**Sunday** **3**

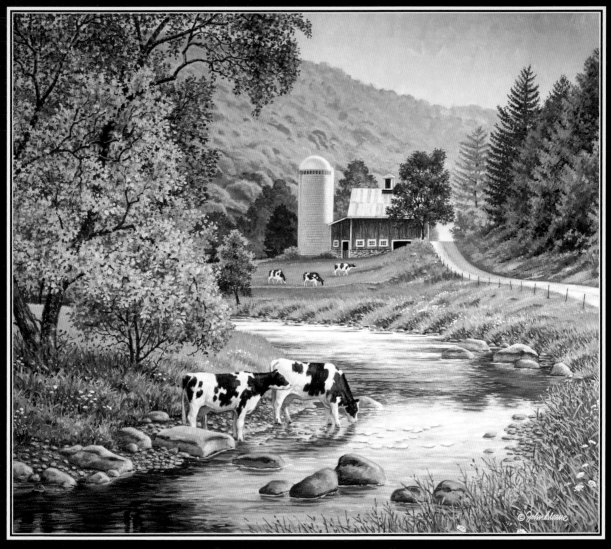

≈ Summer Stream ≈

Notes

September 2023

S	M	T	W	T	F	S
					1	2
3	4	5	6	7	8	9
10	11	12	13	14	15	16
17	18	19	20	21	22	23
24	25	26	27	28	29	30

September 2023

Labor Day (USA, Canada)

Monday
4

Tuesday
5

◑ Last Quarter

Wednesday
6

Thursday
7

Friday
8

Saturday
9

Sunday
10

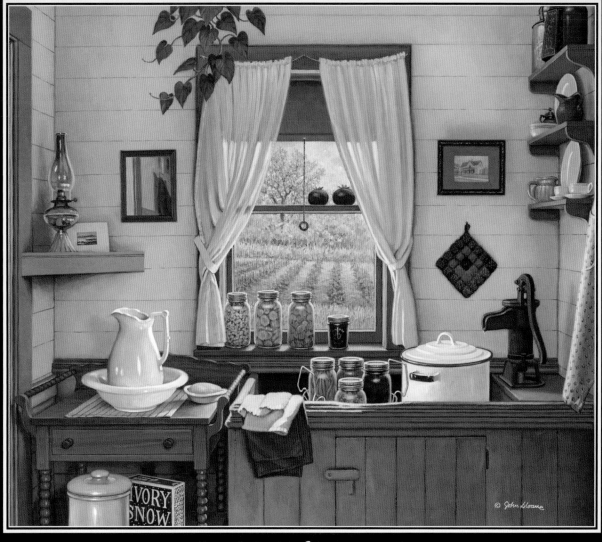

A Taste of Summer

© John Sloane

Notes

September 2023

S	M	T	W	T	F	S
					1	2
3	4	5	6	7	8	9
10	11	12	13	14	15	16
17	18	19	20	21	22	23
24	25	26	27	28	29	30

September 2023

Monday **11**
Tuesday **12**
Wednesday **13**
Thursday **14**
● New Moon Rosh Hashanah (begins at sundown) Friday **15**
Saturday **16**
Rosh Hashanah ends Sunday **17**

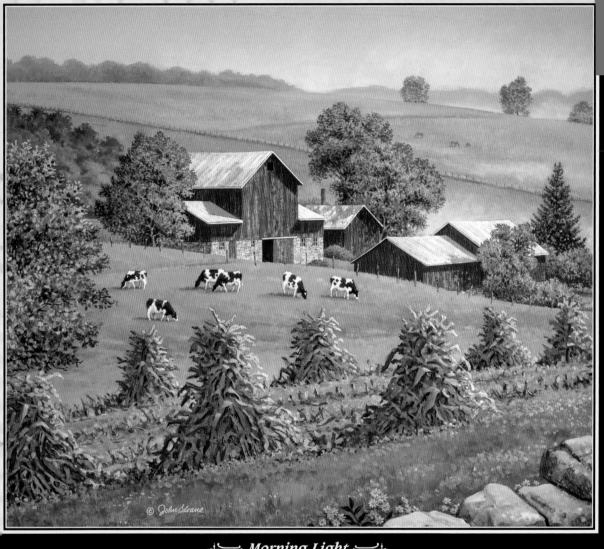

© John Sloane

≒ *Morning Light* ≒

Notes

September 2023

S	M	T	W	T	F	S
					1	2
3	4	5	6	7	8	9
10	11	12	13	14	15	16
17	18	19	20	21	22	23
24	25	26	27	28	29	30

September 2023

Monday
18

Tuesday
19

Wednesday
20

U.N. International Day of Peace

Thursday
21

◑ First Quarter

Friday
22

Autumnal Equinox

Saturday
23

Yom Kippur (begins at sundown)

Sunday
24

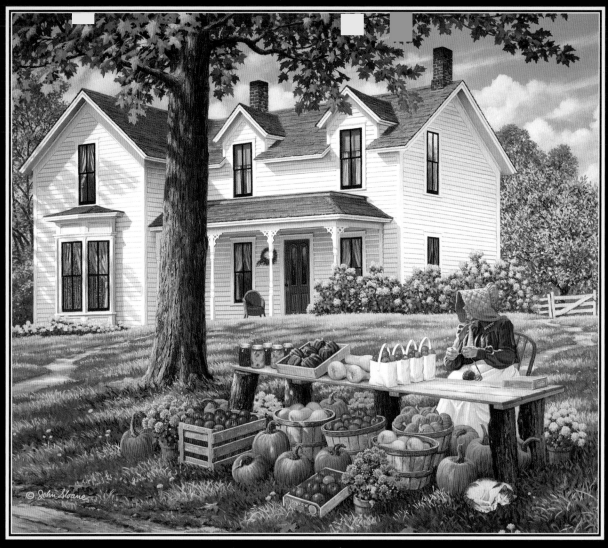

Farm Fresh

Notes

September 2023								October 2023						
S	M	T	W	T	F	S		S	M	T	W	T	F	S
					1	2		1	2	3	4	5	6	7
3	4	5	6	7	8	9		8	9	10	11	12	13	14
10	11	12	13	14	15	16		15	16	17	18	19	20	21
17	18	19	20	21	22	23		22	23	24	25	26	27	28
24	25	26	27	28	29	30		29	30	31				

Sept-Oct 2023

Queen's Birthday (Australia—WA)

Monday
25

Tuesday
26

Wednesday
27

Thursday
28

○ Full Moon

Friday
29

Saturday
30

Sunday
1

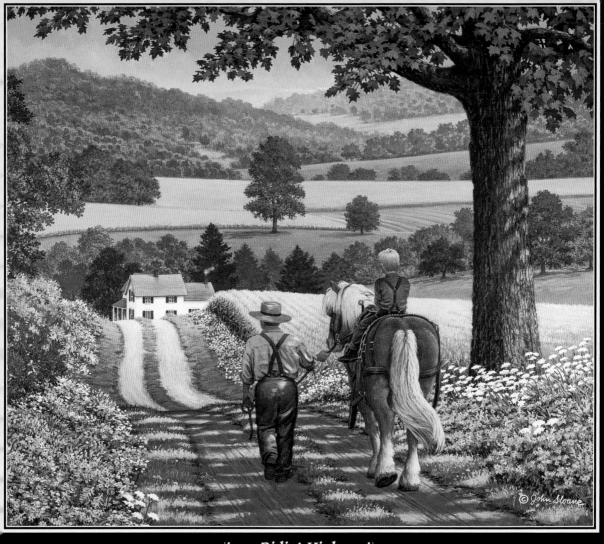

Ridin' High

Notes

October 2023

Labour Day (Australia—ACT, SA, NSW)
Queen's Birthday (Australia—QLD)

Monday

2

Tuesday

3

Wednesday

4

Thursday

5

◑ Last Quarter

Friday

6

Saturday

7

Sunday

8

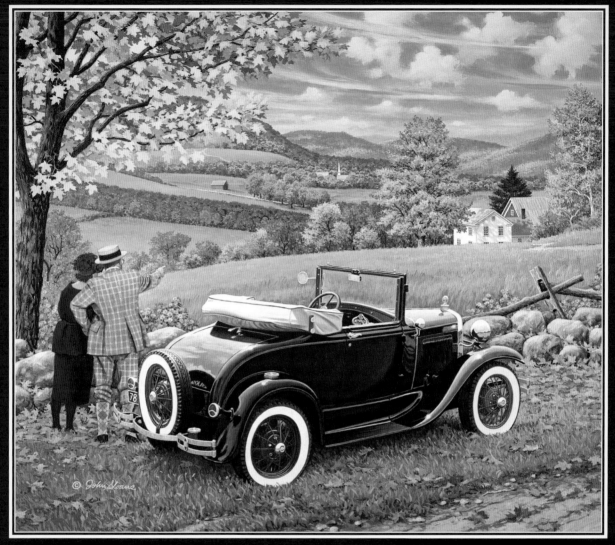

⊰⊱ Sunday Drive ⊰⊱

Notes

October 2023

S	M	T	W	T	F	S
1	2	3	4	5	6	7
8	9	10	11	12	13	14
15	16	17	18	19	20	21
22	23	24	25	26	27	28
29	30	31				

October 2023

Columbus Day (USA)
Indigenous Peoples' Day (USA)
Thanksgiving (Canada)

Monday
9

Tuesday
10

Wednesday
11

Thursday
12

Friday
13

● New Moon

Saturday
14

Sunday
15

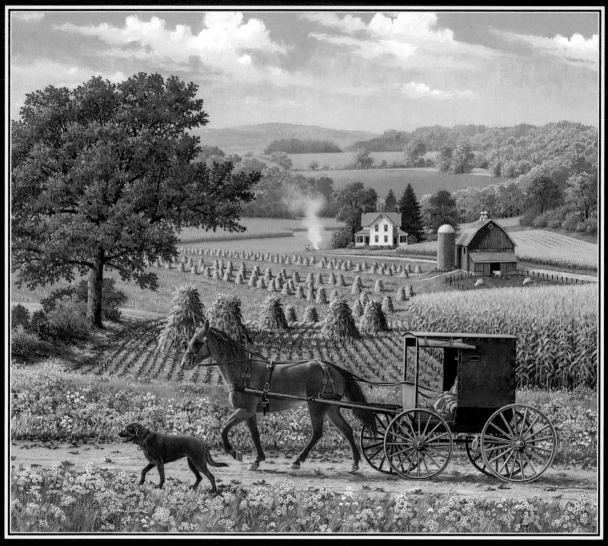

Almost Heaven

Notes

October 2023

S	M	T	W	T	F	S
1	2	3	4	5	6	7
8	9	10	11	12	13	14
15	16	17	18	19	20	21
22	23	24	25	26	27	28
29	30	31				

October 2023

Monday
16

Tuesday
17

Wednesday
18

Thursday
19

Friday
20

Saturday
21

◑ First Quarter

Sunday
22

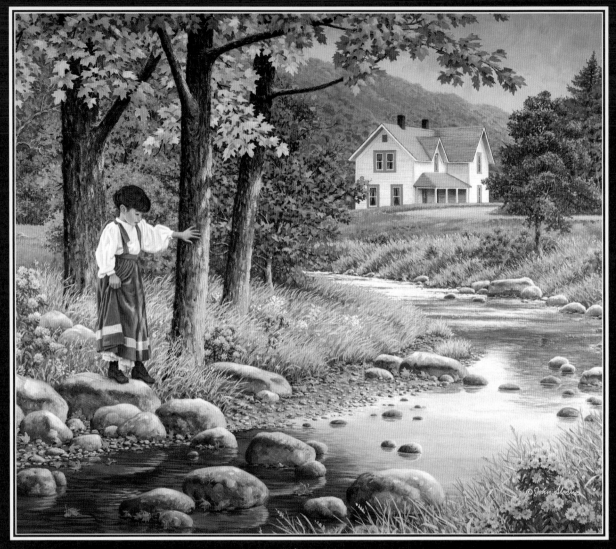

⊰⊱ Stepping Stones ⊰⊱

Notes

October 2023

S	M	T	W	T	F	S
1	2	3	4	5	6	7
8	9	10	11	12	13	14
15	16	17	18	19	20	21
22	23	24	25	26	27	28
29	30	31				

October 2023

Labour Day (NZ)	**Monday** ## 23
United Nations Day	**Tuesday** ## 24
	Wednesday ## 25
	Thursday ## 26
	Friday ## 27
○ Full Moon	**Saturday** ## 28
	Sunday ## 29

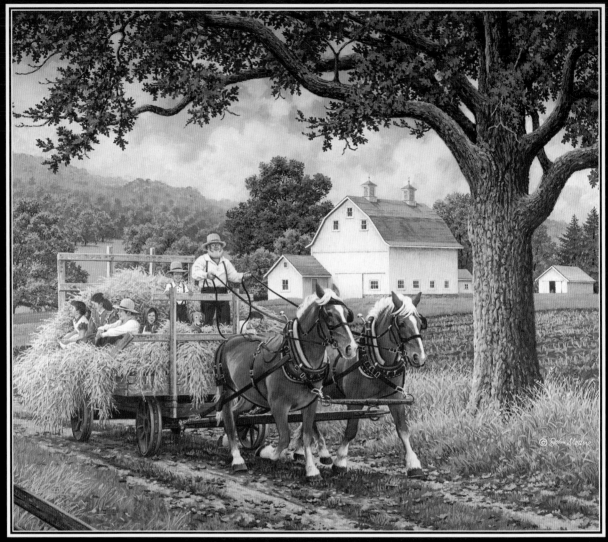

Joy Ride

Notes

October 2023

S	M	T	W	T	F	S
1	2	3	4	5	6	7
8	9	10	11	12	13	14
15	16	17	18	19	20	21
22	23	24	25	26	27	28
29	30	31				

November 2023

S	M	T	W	T	F	S
			1	2	3	4
5	6	7	8	9	10	11
12	13	14	15	16	17	18
19	20	21	22	23	24	25
26	27	28	29	30		

Oct-Nov 2023

Bank Holiday (Ireland)

Monday
30

Halloween

Tuesday
31

Wednesday
1

Thursday
2

Friday
3

Saturday
4

◑ Last Quarter
Daylight Saving Time ends (USA, Canada)

Sunday
5

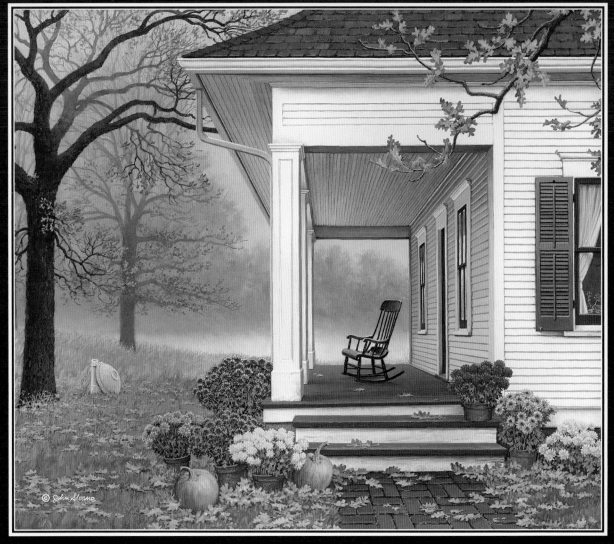

Mum's the Word

Notes

November 2023

S	M	T	W	T	F	S
			1	2	3	4
5	6	7	8	9	10	11
12	13	14	15	16	17	18
19	20	21	22	23	24	25
26	27	28	29	30		

November 2023

Monday

6

Election Day (USA)

Tuesday

7

Wednesday

8

Thursday

9

Friday

10

Veterans Day (USA)
Remembrance Day (Canada, UK, Ireland, Australia)

Saturday

11

Diwali
Remembrance Sunday (UK, Ireland)

Sunday

12

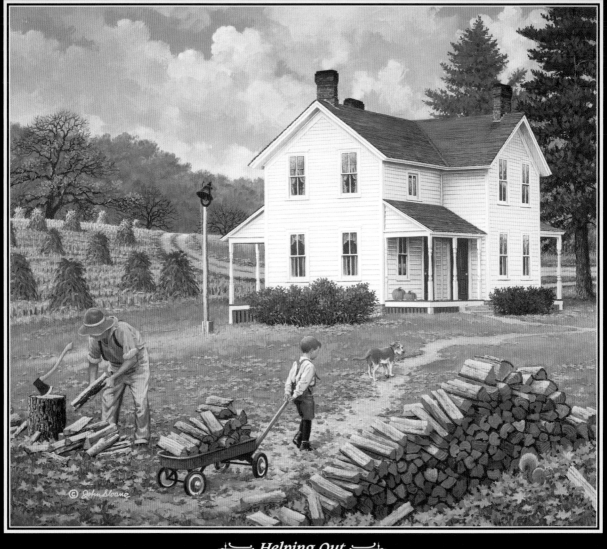

Helping Out

Notes

			November 2023			
S	**M**	**T**	**W**	**T**	**F**	**S**
			1	2	3	4
5	6	7	8	9	10	11
12	13	14	15	16	17	18
19	20	21	22	23	24	25
26	27	28	29	30		

November 2023

● New Moon

Monday
13

Tuesday
14

Wednesday
15

Thursday
16

Friday
17

Saturday
18

Sunday
19

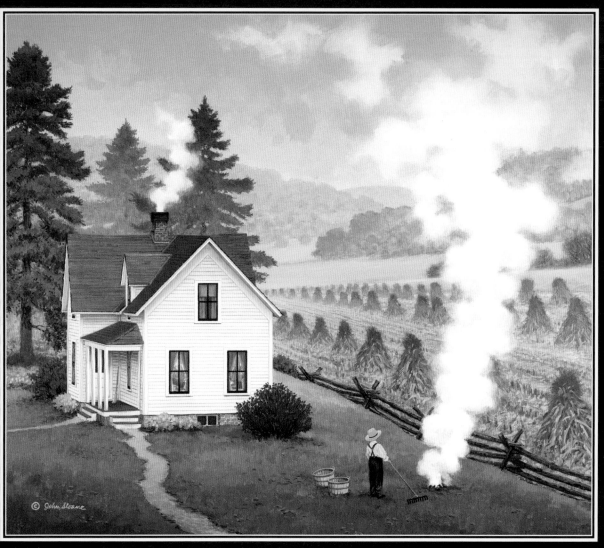

⊨≡ Smoke Dreams ≡⊨

Notes

November 2023

S	M	T	W	T	F	S
			1	2	3	4
5	6	7	8	9	10	11
12	13	14	15	16	17	18
19	20	21	22	23	24	25
26	27	28	29	30		

November 2023

◐ First Quarter

Monday
20

Tuesday
21

Wednesday
22

Thanksgiving (USA)

Thursday
23

Friday
24

Saturday
25

Sunday
26

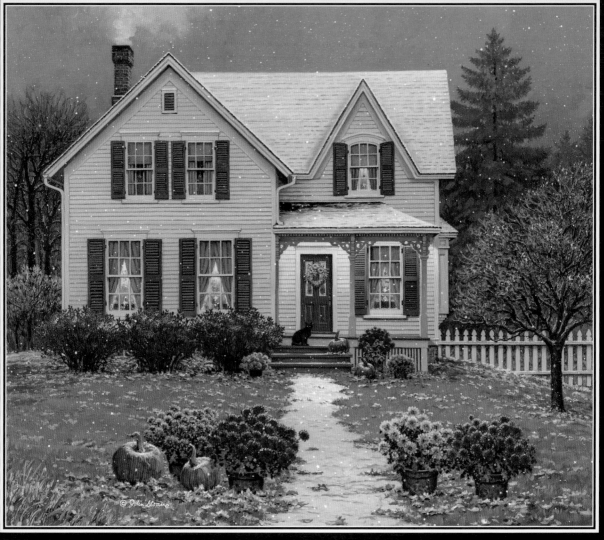

© John Sloane

⊹⋙ *Season of Change* ⋘⊹

Notes

November 2023						
S	M	T	W	T	F	S
			1	2	3	4
5	6	7	8	9	10	11
12	13	14	15	16	17	18
19	20	21	22	23	24	25
26	27	28	29	30		

December 2023						
S	M	T	W	T	F	S
					1	2
3	4	5	6	7	8	9
10	11	12	13	14	15	16
17	18	19	20	21	22	23
24	25	26	27	28	29	30
31						

Nov-Dec 2023

○ Full Moon

Monday
27

Tuesday
28

Wednesday
29

St. Andrew's Day (UK)

Thursday
30

Friday
1

Saturday
2

Sunday
3

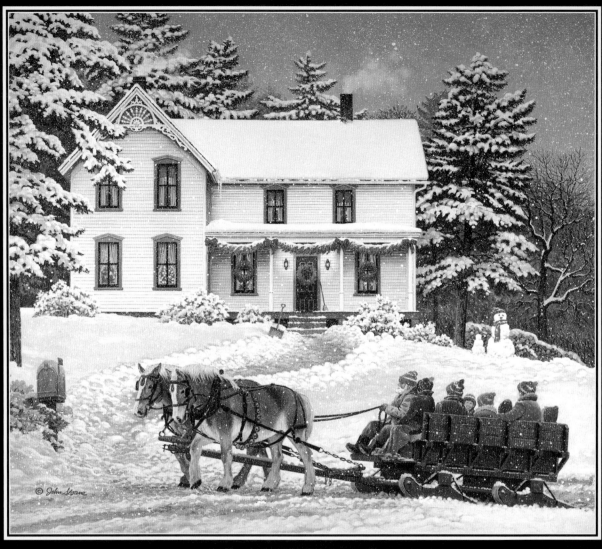

≈ Let It Snow ≈

Notes

...

...

...

...

...

...

...

...

December 2023

S	M	T	W	T	F	S
					1	2
3	4	5	6	7	8	9
10	11	12	13	14	15	16
17	18	19	20	21	22	23
24	25	26	27	28	29	30
31						

December 2023

Monday
4

Tuesday
5

☽ Last Quarter

Wednesday
6

Thursday
7

Hanukkah (begins at sundown)

Friday
8

Saturday
9

Sunday
10

Human Rights Day

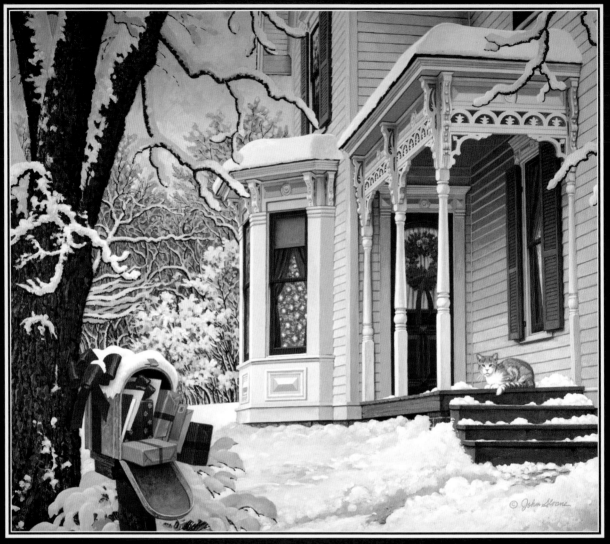

≈ Christmas R.F.D. ≈

Notes

December 2023

S	M	T	W	T	F	S
					1	2
3	4	5	6	7	8	9
10	11	12	13	14	15	16
17	18	19	20	21	22	23
24	25	26	27	28	29	30
31						

December 2023

	Monday **11**
● New Moon	Tuesday **12**
	Wednesday **13**
	Thursday **14**
Hanukkah ends	Friday **15**
	Saturday **16**
	Sunday **17**

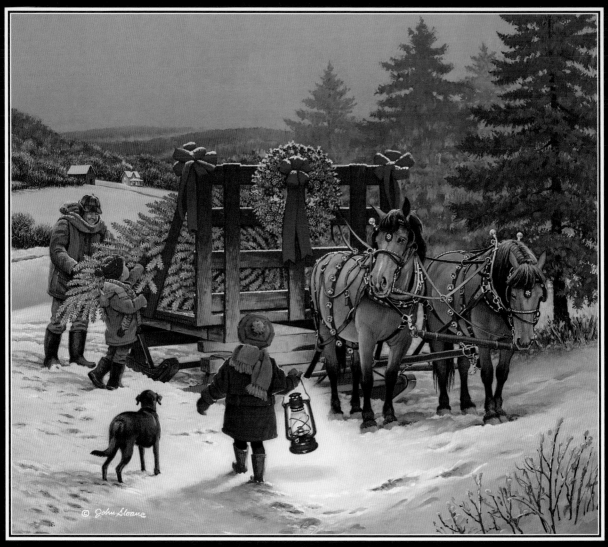

Ready for Home

Notes

December 2023

S	M	T	W	T	F	S
					1	2
3	4	5	6	7	8	9
10	11	12	13	14	15	16
17	18	19	20	21	22	23
24	25	26	27	28	29	30
31						

December 2023

Monday
18

◑ First Quarter

Tuesday
19

Wednesday
20

Thursday
21

Winter Solstice

Friday
22

Saturday
23

Christmas Eve

Sunday
24

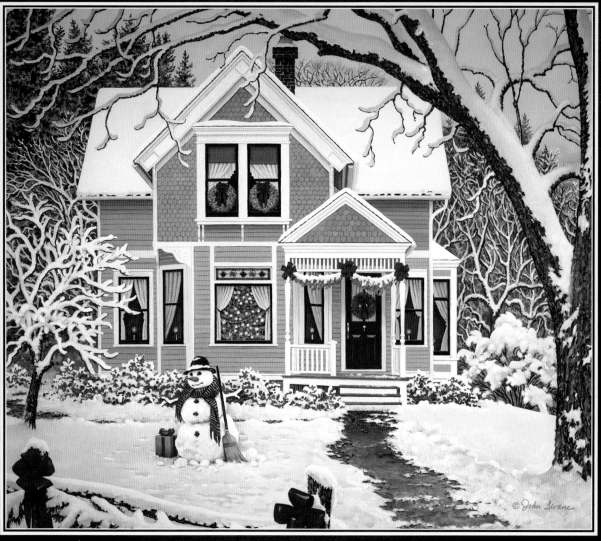

=== Home for the Holidays ===

Notes

December 2023

S	M	T	W	T	F	S
					1	2
3	4	5	6	7	8	9
10	11	12	13	14	15	16
17	18	19	20	21	22	23
24	25	26	27	28	29	30
31						

December 2023

	Monday **25**
Christmas Day	

	Tuesday **26**
Kwanzaa begins (USA) Boxing Day (Canada, NZ, UK, Australia—except SA) St. Stephen's Day (Ireland) Proclamation Day (Australia—SA)	

	Wednesday **27**
○ Full Moon	

	Thursday **28**

	Friday **29**

	Saturday **30**

	Sunday **31**

2024

January

February

March

April

May

June

July

August

September

October

November

December

Notes

Notes

Notes

Notes

Notes

Notes

Notes

Notes

2022

January
S	M	T	W	T	F	S
						1
2	3	4	5	6	7	8
9	10	11	12	13	14	15
16	17	18	19	20	21	22
23	24	25	26	27	28	29
30	31					

February
S	M	T	W	T	F	S
		1	2	3	4	5
6	7	8	9	10	11	12
13	14	15	16	17	18	19
20	21	22	23	24	25	26
27	28					

March
S	M	T	W	T	F	S
		1	2	3	4	5
6	7	8	9	10	11	12
13	14	15	16	17	18	19
20	21	22	23	24	25	26
27	28	29	30	31		

April
S	M	T	W	T	F	S
					1	2
3	4	5	6	7	8	9
10	11	12	13	14	15	16
17	18	19	20	21	22	23
24	25	26	27	28	29	30

May
S	M	T	W	T	F	S
1	2	3	4	5	6	7
8	9	10	11	12	13	14
15	16	17	18	19	20	21
22	23	24	25	26	27	28
29	30	31				

June
S	M	T	W	T	F	S
			1	2	3	4
5	6	7	8	9	10	11
12	13	14	15	16	17	18
19	20	21	22	23	24	25
26	27	28	29	30		

July
S	M	T	W	T	F	S
					1	2
3	4	5	6	7	8	9
10	11	12	13	14	15	16
17	18	19	20	21	22	23
24	25	26	27	28	29	30
31						

August
S	M	T	W	T	F	S
	1	2	3	4	5	6
7	8	9	10	11	12	13
14	15	16	17	18	19	20
21	22	23	24	25	26	27
28	29	30	31			

September
S	M	T	W	T	F	S
				1	2	3
4	5	6	7	8	9	10
11	12	13	14	15	16	17
18	19	20	21	22	23	24
25	26	27	28	29	30	

October
S	M	T	W	T	F	S
						1
2	3	4	5	6	7	8
9	10	11	12	13	14	15
16	17	18	19	20	21	22
23	24	25	26	27	28	29
30	31					

November
S	M	T	W	T	F	S
		1	2	3	4	5
6	7	8	9	10	11	12
13	14	15	16	17	18	19
20	21	22	23	24	25	26
27	28	29	30			

December
S	M	T	W	T	F	S
				1	2	3
4	5	6	7	8	9	10
11	12	13	14	15	16	17
18	19	20	21	22	23	24
25	26	27	28	29	30	31

2024

January
S	M	T	W	T	F	S
	1	2	3	4	5	6
7	8	9	10	11	12	13
14	15	16	17	18	19	20
21	22	23	24	25	26	27
28	29	30	31			

February
S	M	T	W	T	F	S
				1	2	3
4	5	6	7	8	9	10
11	12	13	14	15	16	17
18	19	20	21	22	23	24
25	26	27	28	29		

March
S	M	T	W	T	F	S
					1	2
3	4	5	6	7	8	9
10	11	12	13	14	15	16
17	18	19	20	21	22	23
24	25	26	27	28	29	30
31						

April
S	M	T	W	T	F	S
	1	2	3	4	5	6
7	8	9	10	11	12	13
14	15	16	17	18	19	20
21	22	23	24	25	26	27
28	29	30				

May
S	M	T	W	T	F	S
			1	2	3	4
5	6	7	8	9	10	11
12	13	14	15	16	17	18
19	20	21	22	23	24	25
26	27	28	29	30	31	

June
S	M	T	W	T	F	S
						1
2	3	4	5	6	7	8
9	10	11	12	13	14	15
16	17	18	19	20	21	22
23	24	25	26	27	28	29
30						

July
S	M	T	W	T	F	S
	1	2	3	4	5	6
7	8	9	10	11	12	13
14	15	16	17	18	19	20
21	22	23	24	25	26	27
28	29	30	31			

August
S	M	T	W	T	F	S
				1	2	3
4	5	6	7	8	9	10
11	12	13	14	15	16	17
18	19	20	21	22	23	24
25	26	27	28	29	30	31

September
S	M	T	W	T	F	S
1	2	3	4	5	6	7
8	9	10	11	12	13	14
15	16	17	18	19	20	21
22	23	24	25	26	27	28
29	30					

October
S	M	T	W	T	F	S
		1	2	3	4	5
6	7	8	9	10	11	12
13	14	15	16	17	18	19
20	21	22	23	24	25	26
27	28	29	30	31		

November
S	M	T	W	T	F	S
					1	2
3	4	5	6	7	8	9
10	11	12	13	14	15	16
17	18	19	20	21	22	23
24	25	26	27	28	29	30

December
S	M	T	W	T	F	S
1	2	3	4	5	6	7
8	9	10	11	12	13	14
15	16	17	18	19	20	21
22	23	24	25	26	27	28
29	30	31				